灼眼的白晨

香港話劇團黑盒劇場原創劇本集（一）

甄拔濤

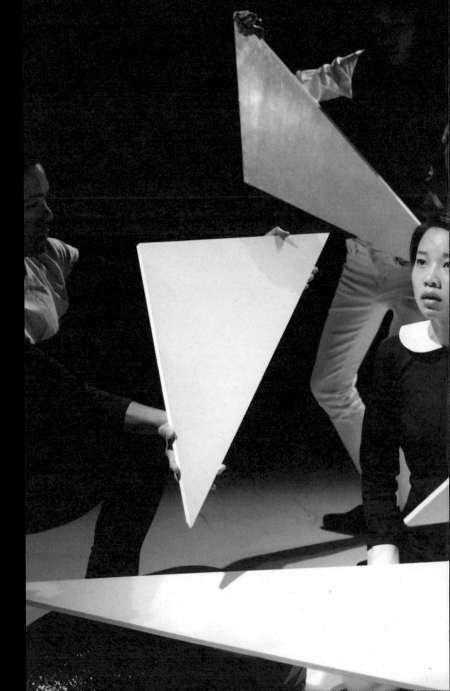

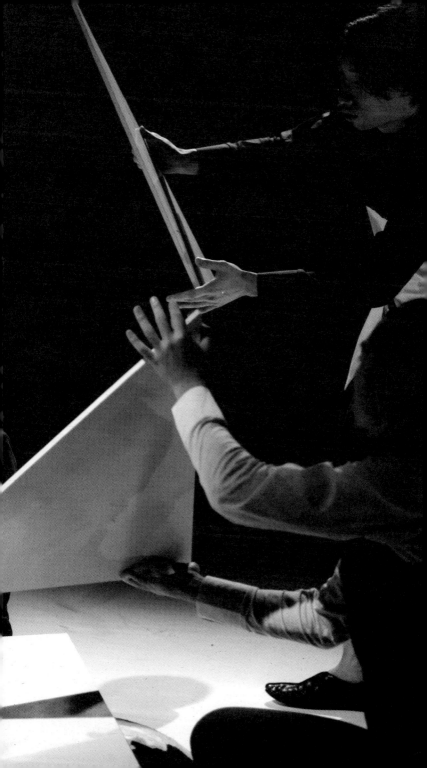

編劇註

此為重演演出版本。原來劇本並沒有標示甚麼演員說出哪一句台詞，也沒有任何分場。為方便閱讀，現在採用演出版。重演時，我並沒改動文本。

劇中角色一心、思賢、家寶為香港中學公開試中文科作文卷指定使用名稱，唯姓氏可自由搭配。Chris Wong為香港中學公開試英文科常用名稱。Anthony則為香港中學英文科教科書常用名稱。家代表家寶，一代表一心，Chris是Chris，思代表思賢，Anthony是Anthony。

(/)意指沒有說話。

粗體的文字可以是舞台指示，也可以由演員說出或其他方式呈現。

第一場

家	家寶又乍醒，睇一睇手機，凌晨四點幾。
家	佢覺得口乾，於是起身斟徂杯水，望住落地玻璃出面瞓緊覺嘅城市。家寶諗起思賢。
家	家寶而家先發現自己出晒汗，有陣隱隱約約嘅爛洋蔥氣味。
家	已經係近排第幾晚乍醒呢？又係第幾晚諗起思賢呢？
家	家寶記得嗰陣大家考完A-Level無所事事，佢哋幾個，一心、Chris Wong、思賢、Anthony突然中意研究古今中外嘅占卜術。
一	塔羅其實係文學。你需要讀通每一張牌背後嘅故事。
Chris	三十歲前就睇太陽星座，三十歲後就睇月亮上升星座。
思	三十歲？三十歲我諗我結徂婚、生埋仔，係一個沉悶嘅上班族，或者公務員。
Anthony	我可能三十歲已經死Q徂呢。
家	星期一出世嘅人有星期一嘅命運，星期日出世嘅人前半生坎坷而後半生爆發上升運勢。卡巴拉算命術講嘅。
Anthony	個人命運幾好都無用，如果身處嘅地方命運衰落嘅話。反之亦然。

家	大家揾到啲乜嘢有趣占卜術都會攞出嚟同大家分享吓。
家	嗰一晚係好奇特嘅一晚。
Chris	一班年青人無所事事去吓宿營係常識。佢哋揀咗去塘福。
思	夜晚，一班人諗住落去沙灘坐吓，大家沿住小路一直行落去。Anthony同Chris行先，家寶同思賢跟住佢哋，一心行最後。
Anthony	行吓行吓，一心突然好快咁行去前面，然後拍拍Chris個膊頭，Chris即刻嚇到成個人原地彈咗一下。
一	你覺唔覺前面有啲嘢？
	一心問Chris。
Chris	我哋不如返去嘞。
Anthony	跟住想調頭就走。
家	一心向前行多兩步，然後又返返轉頭。
一	返去啦。
思	於是成班人又沿住條小路行返間屋度。
Anthony	成段路一心一粒聲都無出。
Chris	煮緊白果腐竹糖水嗰陣，家寶細細聲咁問：
家	頭先乜嘢事？
Chris	一心拎住個殼，無意識咁攪動腐竹糖水一陣之後，先至答：
一	我行落樓梯之後，一踩上條小路就開始心跳加速，跟住仲愈嚟愈快。
Chris	試味。

一	我好似畀啲嘢吸住咗，要好集中精神先至可以停低。就好似毒蛇捕食青蛙之前，佢會望實隻青蛙嘅嗰種感覺。
Chris	試味。
一	我就係嗰隻青蛙。
Anthony	由於原本諗住喺沙灘坐通頂，所以佢哋無租到麻雀、卡拉ok，又唔想再玩大富翁。
家	於是，一班因為無所事事先至入嚟塘福嘅年青人結果都係無所事事。
一	Chris不停撳緊自己部iPad，然後突然話：
Chris	OK，上到網嘞。想唔想我同大家開個盤？
家	開高盤？低盤？定銀主盤？
Chris	係紫微斗數。想像一下，你出世嗰一刻，有人用相機影低佢當時天上面星星嘅分佈圖。嗰個就係你個命盤。你哋要畀時辰八字過我先至有得玩。仲有，我都係半桶水嚟咋，不過試吓無壞。
思	大家心裡面閃過一絲隱憂 — 我唔應該隨便將時辰八字話畀人知。阿媽話。
Anthony	好呀。

Anthony第一個舉手。

Anthony	一九九零年四月二十日，朝早兩點至兩點五十九分。
Chris	你係日出扶桑格加火鈴夾命格。太陽喺命宮，性情豪爽，樂善好施，積極，主動，叛逆心強，敢於行事，甚至自我犧牲，但係三分鐘熱度。好運指數66。
一	成班人好奇恁睇住個Mon。
Chris	最重要係，男歡女愛之中，你懂得享受魚水之歡。

思　　　　到我。

思賢舉手。

思　　　　一九九零年五月五日夜晚九至九點五十九分。

Chris　　 七殺朝斗格，此格為貴格，也可成富。作風強勢，殺氣凜凜，攻擊力強，為達目的不擇手段，可能損及旁人利益，教育程度能改正。但係命中有伏兵，一生變化機率很大。好運指數69。

Anthony　都唔係啫，思賢平時好慷慨恁借筆記畀哋抄。

家　　　　所以話教育程度能夠改正。

Chris　　 Next.

家　　　　一九八九年十一月二十八日中午十二點打後。

Chris　　 你係紫府朝垣格加雙祿交流格。紫微喺命宮，為貴格，也可成富，事業上有機運。女主容顏清秀，體態圓潤。易得人信任，以威服人，精神上有孤獨感。好運指數83。

家　　　　都唔準嘅，我都唔肥。

一　　　　呢度仲有一句，做乜你唔讀 — 喺男歡女愛之中，懂得享受魚水之歡。

家　　　　Chris，你呢？

Chris　　 我呢就係坐貴向貴格加天乙拱命格。聰明敏銳，心思縝密，富研究精神，分析力強，具運動潛能，博學多聞而不精專，但係生活散漫，晚後可得成就。風情萬種？有法律訟事或與人爭執。

思　　　　差你喎。

一　　　　我從來無問過阿媽時辰八字，即係如果有人識得偷睇我記憶都係唔會知我八字，因為我根本就唔知。

思　　　大家有一種被騙嘅感覺。

一　　　你又點知佢準唔準呢?即係恁,你而家知道佢自己嘅命盤,你可能會不知不覺間做佢一啲嘢,又或者特登做某啲嘢去迎合或者反抗佢。即係話,開盤嗰一刻已經決定佢,你無辦法驗証紫微斗數嘅準確性。

Chris　又即係恁,術數呢家嘢呢,認真你就輸嘞。不如淥個公仔麵食啦,丫,得返一包。

家　　　天開始慢慢光。

思　　　佢哋間屋喺山腰,佢哋住三樓。所以太陽光幾乎直接射入間屋度,屋裡面所有嘢都閃閃發光,包括剩低嗰包唯一嘅公仔麵。

Anthony　呢一浸白光愈嚟愈光亮,佢哋開始要瞇埋眼睇嘢。

Chris　白光帶住別無選擇嘅氣勢,穿透每一個人嘅身體,穿入去,成為佢哋嘅一部分。

思　　　白光再穿返出嚟,照射佢哋身後嘅每一樣事物。

家　　　照射廚房、四方窗、樹,同埋後面嘅山脈。

一　　　佢哋洗晒啲碗碗碟碟,輕輕打掃過之後,就一齊落去食早餐。之後就等嗰架你以為等佢唔到嘅巴士。

思　　　喺巴士上面,思賢最初覺得對手好痕,跟住到對腳,之後成身都痕。

Chris　啲蚊恁犀利嘅,明明有點蚊香。

Anthony　點祖我哋只係吸晒啲chemicals,啲蚊根本唔驚。

一　　　Anthony都開始痕,到家寶、Chris、一心。

家　　　成車人望住呢班後生仔喺度搣身搣勢。

Anthony　佢哋搽無比滴、平安膏,但係過咗一陣都係痕。

思　　　然後思賢記得一入去渡假屋嗰陣見到隻大甲由，佢匿喺廚房嘅瓷盆下低。

思　　　甲由前面有一嚿磚，思賢慢慢、慢慢恁推嚿磚埋去佢度，然後用力一壓。

思　　　甲由四肢掙扎咗一陣，思賢聽到佢嗌咗一聲。

思　　　我驚你哋驚，所以無同你哋講。

思　　　可能間屋唔太乾淨，所以我哋先至恁痕。

一　　　結果，佢哋㧬痕㧬到落車、搭船、坐地鐵或者巴士，到返屋企。

Chris　思賢沖完個涼就唔痕，Chris同Anthony食成個禮拜抗生素又搽埋藥膏先至無事。一心就話自己有時痕有時唔痕無理到佢。

家　　　結果，係我手尾最長。

第二場

Anthony　之後成班人各有各忙直到放榜。

Chris　　原本都有話不如一齊通頂等放榜，不過有人話返夜班，
　　　　有人話中意瞓覺，結果無約到。

思　　　思賢考得最好，意料中事，家寶都唔錯，想入邊間U.都
　　　　得。其餘人等唯有十五十六恁等埋JUPAS放榜。

一　　　JUPAS都放埋，思賢、家寶、Anthony順利入U.，
　　　　Chris副學士。一心乜都無。

Chris　　跟住大家開始忙自己人生嘅下一頁，好少成班人聚埋
　　　　一齊。

家　　　入U.之後，家寶嘅痕癢無好過，有時手手腳腳紅徂
　　　　一撻撻，搞到佢唔係恁敢認識新朋友，O.Camp都無乜點
　　　　參加。

Anthony　家寶睇徂好多醫生中西醫都睇食徂好多藥都斷唔到尾，
　　　　有時好啲有時又痕到喉街都要掹。

一　　　有個西醫恁同佢講：

西醫 (思) 原因嘅嘢好難講，可能係遺傳，又可能你對某種化學物質
　　　　敏感，環境濕熱都有關係。或者可能係食物敏感啦。

家　　　恁我可以做啲乜？

西醫（思）我開啲藥膏畀你搽，畀啲藥你食吓，一個星期後返嚟睇吓
　　　　　點啦。

家　　　結果，都係痕。

Chris　　雖然佢哋唔係成日見，但係開祖個facebook group有時
　　　　　都會「些牙」(share)吓啲無聊嘢。

Anthony　家寶喺個group度呻，最初大家都安慰吓佢，不過「久病
　　　　　床前無孝子」後來啲人無乜點理佢，家寶就成日做祖
　　　　　conversation killer，直到有一日Chris喺個group講：

Chris　　所有皮膚病都係因為病人同外面世界嘅關係出現祖問題，
　　　　　因為皮膚係人內在同外在接觸嘅邊界。

家　　　邊個講㗎？

Chris　　唔係我，係自然療法。

家　　　你識呢樣嘢？

Chris　　唔係。我識一個自然療法醫師啫。

家　　　帶我去。

一　　　兩個人食祖晏先去醫師度。家寶見難得由吐露港出嚟
　　　　　中環就梗係去食黃金雞翼飯同飲凍奶茶啦。Chris見佢恁
　　　　　重口味咪問佢搞成恁都仲唔戒口。

家　　　戒祖都無用咪去盡啲囉。

Chris　　因為係第一次睇，治療師同佢傾祖成粒鐘，了解佢嘅家庭
　　　　　環境、入大學有無唔適應呀、最近有乜嘢困擾恁。

Chris　　係呀，佢認為身體出事唔只關身體事，仲有佢好有耐性。

家　　　你讀成點？

Chris　　都幾好丫。希望升得返大學。不過間學校似商場多啲。

家　　　你搭地鐵返去？

Chris	人哋叫港鐵呀家陣。我想行吓HMV先返去。
家	都好喎。反正出開嚟。好似鄉下女出城。
Chris	好呀,一齊行吓。
Anthony	讀徂大學之後,家寶發覺多徂出街食飯。佢高材生幫人補習可以每小時嗌貴十蚊。所以叫做啲錢消費吓。
一	嗰晚佢哋坐船去尖沙咀食飯,因為新港(中心)個food court平啲。由HMV行去碼頭都要成廿分鐘。去到天橋,佢哋望住個填海區,嘗試辨認以前天星、皇后(碼頭)喺邊。
家	嗰陣我揀徂「檸檬茶」做作文題目。你揀徂邊條?
Chris	梗係呢條,易吹吖嘛。而且……你有無補習?
家	無呀。
Chris	恁又係,高材生使乜補?
家	你有補蕭源(補習班名師)!
Chris	恁果陣讀唔切,臨急抱佛腳咪貼吓題目囉。
家	恁你可唔可以貼吓我嘅人生?我幾時結婚生仔,將來係點。
Chris	你想喺呢度開盤?
家	塔羅都得。其實你點解識埋咁鬼多呢啲嘢嘅?
一	坐船嗰陣,家寶望住夜晚嘅維港兩岸,呢段真係美不勝收嘅旅程。
思	Anthony同思賢再一次做校隊隊友。
Anthony	大學校隊教練喺學界比賽嗰陣已經留意到佢哋,估唔到真係可以同一時間將佢哋收歸旗下。
思	Anthony仍然對踢波滿腔熱誠,思賢其實有啲厭倦操練

生涯。對佢嚟講，入校隊唯一嘅好處，係練完波可以喺海邊睇日落。

Anthony　你唔練波都可以去睇日落㗎。你真係唔想踢咪掛靴囉，無謂嘥咗大學嘅生活嘛。

思　　　　恁又未至於討厭到恁，踢吓睇吓點先啦。

Anthony　練完波有時佢哋會一齊食飯，「啤啤」佢。

思　　　　大學嘅生活同中學好唔同，多咗一種孤獨感。思賢覺得，練波同練完之後嘅節目，令佢可以繼續住喺現實入面。

Anthony　Anthony高高瘦瘦跑得又快所以最佳位置係左翼。

思　　　　思賢頭腦冷靜最擅長喺困局中搵出路，所以踢進攻中場。

Anthony　有一晚贏咗波之後，佢哋成隊人落咗石塘咀食小菜。Anthony好記得食咗椒鹽鮮魷、沙薑雞同煎釀三寶。

思　　　　返到屋企，Anthony即刻沖涼，之後花咗兩個鐘做埋份聽日要交嘅assignment就去瞓覺。

思　　　　Anthony發咗好多惡夢，瞓得唔好，但係完全唔記得夢嘅內容。

思　　　　佢覺得左邊胸口好痛好痛，心口背脊拿住拿住痛，呼吸困難，無耐之後又瞓返。

思　　　　Anthony瞓醒之後發覺胸口搭咗條管，原來唔喺自己張床到，佢即刻諗起一心講過嘅嗰個故仔。

Anthony　K先生一朝瞓醒，發覺……

Chris　　佢望吓周圍，再望吓阿媽紅腫嘅雙眼，佢知知地自己出咗事。

家　　　　Anthony嘅肺爆咗。

Chris　　個肺嘅氣壓出咗問題。

家	醫生話做手術就會好返,唔係絕症,唔使驚,好快好返。
Anthony	恁下一場波點算。
思	Anthony嗰陣唔知以後都無得踢。
Chris	Anthony唔記得祖出入手術室幾多次,每日賴喺張床唔郁得,無得沖涼只能夠抹身,唔知點解醫院部電視只係播無綫,所以連電視都無乜好睇。佢唯一嘅娛樂係電腦。
家	家寶、Chris、思賢約埋一齊嚟探佢,乘機聚吓。
Anthony	一心呢?
家	放祖JUPAS之後就無祖影,佢都好少覆facebook。
思	不過佢不嬲都唔多覆人。
Chris	夜晚有時斜對面個阿伯會不停嗌好痛呀、好痛呀。姑娘有時畀多兩粒止痛藥過佢。
思	Anthony算好彩,抽到張近窗口嘅病床。畀阿伯嘈醒祖嘅三更半夜,佢會望出窗,對面四樓係兒童病房。班細路好安靜恁瞓覺。
Anthony	恁細個就要留喺醫院過夜,會係一個點樣嘅童年?如果生日都要喺醫院過呢?
Anthony	無論喺幾惡劣嘅環境之中,總有人命運會比你更坎坷。
Anthony	唔知出自邊本小說?都係一心同我哋提過嘅。
一	第二日,一心嚟探佢。一個人。
思	佢中午十二點去,通常呢段時間都唔會有朋友嚟。
思	佢帶祖疊浦澤直樹嘅《20世紀少年》。
一	我知你一定好悶,你睇完我再借Monster畀你。
Anthony	你而家做緊乜?

一　　　　重讀囉。

Anthony　有無報私校？

一　　　　自己有discipline就唔使報學校，寧願慳返啲錢補習。

Anthony　報唔報Psycho.？

一　　　　梗報。我淨係中意呢一科。有唔明咪返去問Paul Cheng囉。

Anthony　/

一　　　　你幾時出得院。

Anthony　唔知。仲要做多次手術。

一　　　　原來方大同都爆過肺。高高瘦瘦嗰啲人最易瀨嘢。你係咪
　　　　　要掛靴？

思　　　　Anthony望兒童病房一陣，之後先答。

Anthony　以後只可以玩概念足球，不過恁先至係最高境界。或者
　　　　　玩"FIFA"當自己係費格遜，不過我唔會賣走C朗嘅。

一　　　　喺Anthony入咗醫院嘅嗰一個月，思賢覺得練波嘅日子
　　　　　好難捱。

Anthony　佢哋班人都無乜嘢丫，你同佢哋friend唔到？

思　　　　我覺得佢哋太低B。入咗U.都淨係識得打機講鹹濕笑話
　　　　　玩闖。

Anthony　我都打機講鹹嘢。

思　　　　你唔同。

Chris　　　為咗慶祝Anthony出院，佢哋去咗食日本放題。

家　　　　思賢、Anthony、Chris猛恁叫猛恁食，家寶開始覺得日本
　　　　　放題啲嘢唔好食，起碼壽司就「千兩」好食得多。

Anthony　　一心嚟探過我兩次，佢借畀我嗰幾套漫畫令我喺醫院嘅日子無恁難受。

思　　　　我quit咗校隊。

Anthony　　點解？

思　　　　本來就唔想重覆中學做過嘅嘢，你唔覺得人生如果重重覆覆做埋同一樣嘢，係毫無意義嘅咩。

Chris　　　你痕就唔好食蝦啦。

家　　　　治療師無叫我戒。

Chris　　　副學士係一門生意。

思　　　　如果以港大文學院嚟計，九十年代時候一年提供五百五十個學位，到今年只係得返三百五十個。恁嗰二百個學位去咗邊度呢？

Anthony　　我諗我將來會做教練，雲格都係讀Econ.㗎。

家　　　　三文魚係最難辨好壞嘅，因為佢新鮮同過期都係恁sharp嘅橙紅色。所以我想做三文魚。

Chris　　　唔該要多兩個綠茶雪糕。

第三場

一　　　　　一心嘅痕癢從來無好過。

Anthony　　去完camp之後一心每朝瞓醒都覺得好痕⋯⋯

思　　　　　手背、肚皮、頸、大髀內側。

家　　　　　一個鐘頭之後會無恁痕，嗰時一心先至可以去⋯⋯

Chris　　　刷牙洗面開始一日嘅生活。日頭間唔中⋯⋯

Anthony　　會好痕，痕到好似要⋯⋯

家　　　　　搔損晒成個人先得，但係都叫做可以有返啲正常生活。

思　　　　　到咗夜晚，嗰種強烈到⋯⋯

Anthony　　令人崩潰嘅痕癢又會返返嚟，一直持續到佢瞓著覺為止。

Chris　　　每日都係恁。

家　　　　　一心睇過幾次中醫食咗幾劑中藥，係好咗少少嘅。不過佢
　　　　　　見根治唔到，屋企又唔係家山發就無再去睇。

Anthony　　佢喺恁嘅狀態之下開始重讀生涯。

思　　　　　上年考唔到佢多少都預咗，因為上年佢其實唔係擺咗好
　　　　　　多心機。

一　　　　　我都未試過repeat，今年唔得下年再嚟過都無問題。

Chris	一心讀三個A.L.兩個A.S.，A.S.中英必修，其餘三個A.L.佢最憎Econ.，History無乜所謂，最中意Psycho.。
家	佢中意*Personalities Theories*本書前面個表。嗰個表將所有心理學派對人類本質嘅睇法分成九種，並且將其中特質嘅兩極放喺同一條軸上面。
思	譬如話有啲學派重視整體分析，有啲重視微觀分析。有啲重視個人內在經驗，有啲強調外在影響。
Anthony	其中一條軸嘅兩端，一面係自由，一面係決定論。
一	有幾多嘢係我控制唔到嘅呢：遺傳、性別、生物條件、家庭、喺邊度出世。
一	我有幾自由呢？
家	仲有，佢中意睇存在主義治療。
一	存在主義治療認為人之所以痛苦，係因為面對存在真空，治療師嘅責任係幫client揾返生存嘅意義。
Chris	Paul Cheng同佢講，但係呢個approach通常都唔考。
思	一心會儲埋一大堆問題，返去母校一次過問老師。
Anthony	一心有時會留喺學校温書，頂樓圖書館好奢侈恁有一「忽」仔可以睇到個海，睇到黃昏嘅太陽。
家	一心覺得黃昏係一個好準確嘅比喻。呢個時候，成個世界感受緊精力一點一滴、一點一滴恁流失。所有日頭做過嘅嘢都好似無做過恁，好似所有嘢最終都會傾頹。
一	旬空：到底成空。
Chris	一心記得紫微斗數嘅命盤有呢一句。
一	旬化成空。
家	一心覺得有一刻坦然嘅舒服。
一	呢個時候，佢就會執嘢返屋企。

第四場

家　　　　家寶望卟個天，又橙又紅。

Chris　　睇完醫師之後，佢同Chris由中環行去銅鑼灣食素。

家　　　　醫師話睇佢恁多次應該一早好返，連佢都唔明點解恁耐未好。

Chris　　但係我見你好返啲。

家　　　　係慢慢好緊嘅。

Chris　　可能你無戒口啦。

家　　　　有時佢哋會食tea食奶油豬，有時行吓之後食晚飯，有時睇戲。

Chris　　佢哋睇佢《2012》、《賭博默示錄》、《十月圍城》。

家　　　　有時好忙睇完醫師就走。

一　　　　嗰晚佢哋去佢立法會前面個公園。

思　　　　佢哋排隊食鹹湯圓，食完之後乖乖恁自己洗返隻碗。

家　　　　社運變到好似嘉年華恁。

Chris　　幾好feel丫。

一　　　　過佢兩個鐘，佢哋見到Anthony。

思	Anthony跟住苦行隊伍，手上面捧住一執米，好慢好慢恁一步一步向前行。
家	家寶同Chris有諗過行埋去嗌佢，但見佢恁專心，淨係幫佢影幾張相，無打擾佢。
Chris	返到屋企Chris喺個group度「些牙」呢幾張相，順便問句Anthony做乜「忽然社運」。
Anthony	參與社會運動都算係做運動丫嘛。
一	之後大家開始吹水，話如果你係政府有六百幾億會用嚟做啲乜。
Chris	資助副學士。
家	全民退休保障。
Anthony	搞港超聯。
思	開發太空計劃，送香港人上月球住，呢度實在太危險嘅。
一	後來高鐵撥款通過，Anthony親眼睇住班官員同議員耷晒頭恁行落地鐵站度。佢同佢哋只有十米嘅距離。
思	第二朝瞓醒，Anthony開始覺得爆肺嗰個位好痕。佢有啲驚，心諗……
Anthony	唔係又爆過丫嘛？
Chris	佢「拿」高件衫，發覺紅徂一撻，好痕。
家	之後成個月Anthony都無乜心機，返學又無乜同人講嘢。平時活躍嘅佢做徂「獨家村」。
一	其實佢唔淨係參加徂一次苦行，五區裡面佢都去徂三區。基本上出院之後佢就投身呢一場運動。
思	佢以前諗過要踢甲組，事實上佢已經喺出面踢緊乙組中游球隊。佢甚至夢想去歐洲試訓。

Chris	喺醫院反而無諗恁多,出院之後Anthony覺得更加虛脫。
Anthony	無晒力,郁唔到。個人郁唔到。
家	佢諗起醫院瞓喺佢斜對面個阿伯,成日半夜嗌痛嗰個阿伯。阿伯肺癌,做完手術之後兩個星期就出院,仲早過Anthony。
一	Anthony出院嗰日,佢聽到護士講,個阿伯喺屋企跳樓,救唔返。
Anthony	可能個阿伯都無晒力,郁唔到。淨係得返一口氣,可以跳樓。
家	Anthony放學就返屋企,癱喺張床度,唔郁。
Chris	佢睇到反高鐵苦行嘅新聞,突然醒覺……
Anthony	快唔係我人生嘅答案,可能慢先至係。
思	佢跟住大隊慢慢行,佢感受到,力量一點一滴,一點一滴恁返返嚟,返返去個心度。

第五場

Anthony　嗰晚Anthony其實見到家寶同Chris。起初佢有啲
　　　　　出奇……

Anthony　乜佢哋恁friend嘅咩?

Anthony　佢哋呢五個人,都係十九、二十歲。可能大家都會閃過呢
　　　　　個念頭,點解會無人撻著?

Anthony　佢哋中六大考嗰時恁啱一齊喺自修室溫書先開始熟,
　　　　　計起上嚟時間唔長。

Anthony　其實佢哋之間算唔算好熟?一段時間成日見算唔算朋友?

一　　　　隔咗一個禮拜,Chris又陪家寶去睇醫師,之後再去
　　　　　反高鐵集會。

思　　　　Chris突然同家寶講,

Chris　　等陣我女朋友都嚟。

家　　　　啊……幾時識㗎?收到恁埋。

Chris　　喺埋一齊無耐咋。

家　　　　點識㗎?同學?

Chris　　係呀,同學。

思　　　　集會之後佢哋三個去飲嘢。家寶已經唔記得個女仔
　　　　　叫乜名。

| 家 | 哈哈！原來你靠幫人睇掌溝女。 |

家　　　　家寶突然掛住一心。呢個心情應該睇乜嘢書。

一　　　　村上春樹嘅《蜂蜜批》。或者聽楊千嬅嘅《向左走、
　　　　　向右走》。都係關於時間，我哋永遠都追唔返嘅時間。

Chris　　嗰晚佢哋喺酒吧門口仲撞到思賢，思賢拖住個化祖宋慧喬
　　　　　妝嘅女仔。

思賢細細聲同佢哋講。

思　　　　啱啱識㗎咋。

家　　　　思賢其實唔特別喜歡喺酒吧識女仔。不過有時太悶無嘢做
　　　　　就去吓咁啦。

Anthony　為祖性慾？

有一次Anthony同思賢飲嘢嘅時候問。

思　　　　都有啲嘅。

Anthony　咁你正正經經識返個女仔，某程度上都可以解決丫。

思　　　　咁樣太容易嘞。喺任何地方識一個陌生人然後上床，會有
　　　　　一種征服嘅快感。互相征服嘅快感。

Anthony　Anthony唔太理解呢一種係乜嘢感覺。

一　　　　嗰晚佢哋飲得好凶狠，一坐低就開祖支最平嘅紅酒，之後
　　　　　三round "Tequila Pop"，最後飲多三round "Vodka on
　　　　　rock" 先收手。

家　　　　酒吧三點幾打烊，兩個人無醉無「劏」，只係 "wing wing"
　　　　　吓。

Chris　　佢哋喺附近閒蕩吓等啲酒氣散，當佢哋討論緊莊子「無用
　　　　　之用」嘅時候，有兩個差佬行埋嚟要查身分證。

Anthony	Anthony問兩個差佬係唔係有足夠理由懷疑佢哋兩個，又同佢哋講市民有權唔出示身分證。
思	兩個差佬見嚟條仔恁串就即刻凶Anthony。
差佬 (Chris)	你唔畀身分證我咪「的」你返差館囉。
一	喺大家嗌到有啲燶嘅時候思賢施施然恁拎張身分證出嚟。
思	畀佢啦。
家	兩個差佬接過身分證之後，其中一個call返上台，思賢就話：
思	我畢業之後去考督察，你哋兩個就係我手下囉，到時我查你家宅都得呀。
Chris	Call台嘅聲音好似月球恁遙遠。
思	唔使諗到恁遠，經濟學只係睇即時effect。譬如，界定祖私有產權，決定祖邊個要為污染河水負責之後呢，件事就完嘞。經濟學家就收工。佢係唔會關心有人唔服判決、上訴，或者運用地方勢力阻撓執行裁決。
一	嗰啲可能係社會學、法學或者文學嘅範疇。
Anthony	臨考A-Level之前，一心搵思賢幫佢清吓啲經濟學concept。
思	你失蹤恁耐嘅？
一	閂埋門唔想理人，世界上任何一個人，我一直喺呢種情緒入面。到適當時候我就會開返度門。
思	嗯。

家　　　思賢飲祖一啖hazelnut latte，講：

思　　　我有一個問題，可能只有問你先至明我講乜。

一　　　呢個世界有啲乜嘅問題？

思　　　如果突然有一種完美武器，可能係外星人發明，又可能係我哋人類，可以一秒殺死晒所有人，全世界所有人，一啲痛苦都無。唔會留低一小撮人或者任何一個人孤伶伶恁面對末日之後嘅地獄。無人會記得我哋嘅存在，以後唔會再有歷史、文明、hazelnut latte。你覺得有無所謂？

Chris　　一心飲一啖mint tea。

一　　　既然都無人記得，恁都無人會有所謂啦。

思　　　如果你可以揀呢？

一　　　答案可能都係一樣。

思　　　／

一　　　呢個係你嘅心情？

思　　　只係訓練腦筋嘅哲學命題。認真你就輸嘞。

一　　　如果無生存慾望就……

思　　　吓？

一　　　如果嗰個物種無生存慾望，就唔配喺地球生存。

思　　　／

家　　　一心望吓隻錶，差唔多六點，要趕返屋企。

第六場

Chris　自從反高鐵之夜之後，Chris一個禮拜有三四晚半夜乍醒。

Chris　係痕醒。有時係大髀，有時係頸，有時係背脊。

Chris　Chris知道之前斷咗尾、無止境嘅痕癢又返返嚟。

Chris　我係唔係應該去睇吓醫師呢？約埋家寶？

家　　一心JUPAS放榜，考到Assoc. (副學士)，讀電影。家寶發起話要賀一賀呢位昔日戰友。最初有人提議再去宿營，又有人話不如一齊去台北，最後大家夾唔到期，唯有去Chris屋企。

思　　Chris嘅屋企人恰啱去旅行，所以大家決定過晚夜先走。

Anthony　Chris年頭搬咗入屯門，樓下又有個細細地嘅會所，佢哋都好期待睇吓Chris間新屋。

一　　家寶同Chris負責雞煲，思賢帶咗副麻雀，一心買蛋糕，Anthony買酒。

家　　大熱天時食雞煲，好燥喎。

思　　開大啲冷氣咪得囉。

Anthony　唔環保喎。

Chris　唔使驚，時間關係，我已經煲咗啲滋潤湯水畀大家嘞。

家　Wow！

一　將啲雞放落個煲度炒香嗰陣，家寶先發現Chris左手前臂紅晒。

家　你又開始痕？

Chris　係呀。半年嘞。斷斷續續咁啦。你呢？

家　我好返好多，兩個月先覆一次診。你仲有無去睇醫師？

Chris　有呀。我下個禮拜都要再去。

Anthony　空氣裡面充滿住醃雞炒香咗嘅味道。

家　雖然係開住冷氣打邊爐，但係大家都大汗疊細汗咁食。

思　食完之後開枱，家寶同一心完全唔識打，大家好用心咁教佢。

思　做萬子就唔好諗筒子同索子喇⋯⋯

思　Anthony識打不過唔叻，Chris都ok，不過都唔夠思賢咁快。

Chris　依家係東風，你坐東位，碰東就係雙番，東有兩番。

Anthony　咁中發白呢？

Chris　碰埋就多一番，三番食得。

思　開始！

家　大家都係窮苦學生，所以唔係打好大，打一二毫。

Anthony　東。

Chris　二萬。

思　三筒。

一	三筒。
Anthony	東。
Chris	四萬。
Anthony	一落場思賢好似變徂另一個人噉，佢有一種刀鋒噉嘅銳利……
思	碰！
Anthony	好似要剝開前面嘅所有嘢。一心同家寶一組，Anthony只能夠望住自己副牌，完全無剩餘嘅心力去理出面發生緊乜嘢事。
一	打吓打吓，Chris睇到思賢嘅右手有一浸黑色嘅煙霧圍繞住。而且係熱騰騰嘅煙霧。
Chris	Chris心諗我係唔係應該同思賢講一聲。
Chris	但係點講呢？講乜好？
Chris	呢個時候Chris發現一心眼定定噉望住個書櫃。
思	喂，到你呀！
一	係，係，唔好意思做徂站長。
Chris	你想睇乜嘢書？我份人好大方，可以隨便借。
一	好，等陣睇。
思	發財！
Anthony	碰。唔係，係食。中發白啱啱好三番。
思	大三元，爆棚！
Anthony	打到三點幾，大家K.O.徂個蛋糕之後，發覺無力再打就去瞓覺。
家	第二朝佢哋book徂個場打羽毛球。

| Chris | 原本佢哋驚悶親Anthony，所以諗住不如改去篤波。但係Anthony話都想踩吓久違徂嘅運動場。 |

| 思 | Anthony一開始已經講明，佢唔會走動太多，大家都就住佢嚟打。 |

| 思 | 再嚟！ |

| 一 | Anthony只係企喺原位，有限度恁郁，追波嘅責任就落喺隊友嘅身上。 |

| 家 | 打打吓，有種無力感由Anthony肚裡面嘅深心處湧上嚟。 |

| Chris | 佢坐徂喺個場度，唞徂一陣。之後爬爬吓恁去徂側邊啲長櫈度坐。 |

| Anthony | 佢喘住氣，睇住個羽毛球，喺半空飛徂一陣，撞到塊拍，又飛徂一陣，再撞到塊拍，再飛。重重覆覆嘅拋物線。個羽毛球其實邊度都無去，好平實恁過完佢嘅一生。 |

| Anthony | Anthony諗到呢度，就喺場邊瞓著徂。 |

| 一 | 佢哋食徂個tea就執嘢走。一心話唔識路，Chris就帶佢行去搭巴士。 |

| Chris | 你噚晚見到啲乜嘢？ |

| 一 | 一個男人，五十零歲，喺度睇書。邊個嚟？ |

| Chris | 應該係我阿叔。我估唔到佢跟埋我哋搬過嚟。 |

| 一 | 佢幾時過身？ |

| Chris | 兩三年前。佢住喺大陸，嚟香港探我哋，再早兩年，佢個女，即係我堂家姐，有一次陪佢領導食飯，結果畀領導強姦徂。佢去報公安，公安唔受理。公安問個男人進入嘅時候有無帶套，佢話嗰陣時淨係諗住反抗無留意。公安話如果帶徂，恁即係無直接接觸，你上到庭都告佢唔入。之後我堂家姐就自殺死徂。 |

一	佢哋行過一個商場門口,有人開門,裡面嘅冷氣即刻湧出嚟。
Chris	阿叔嗰次嚟香港,住到第三晚,半夜心臟病發,去醫院途中已經救唔返。
一	/
Chris	我阿爸同阿叔好似我哋恁大嗰陣,阿爺要佢哋其中一個落嚟香港。佢哋抽籤決定,結果就係我識祖你哋。
一	會唔會嗰個唔係你阿叔?而係你心入面嘅一個意象?只不過喺嗰個時空恁啱畀我睇到?
一	佢哋到祖巴士站。巴士司機啱啱行上架車度。
Chris	你果然讀過心理學。
一	唔係睇書睇返嚟。係我個人經驗。
Chris	我阿叔睇緊乜嘢書?
一	馬克思嘅《共產黨宣言》。
Chris	一心上祖巴士。
Chris	Chris原地企祖喺度。佢仲未決定到要唔要同一心講,佢睇到思賢隻發出黑氣嘅右手。巴士就開走祖。

第七場

Anthony	思賢行出漫春天酒店嘅時候，係凌晨四點幾。
Anthony	佢點咕支煙，慢慢呼吸。
Anthony	廿米之外有個著住黑色皮褸嘅男人，同樣擔住口煙，匆匆恁行去東鐵站嗰個方向。
Anthony	個男人行路嘅姿勢好典型，左右肩膊隨著腳嘅步伐起起伏伏，彈吓彈吓，好「劉華」。
Anthony	思賢覺得個男人好不安。
Anthony	佢跟住佢，個男人無發現到佢。
Anthony	佢哋始終保持住廿米距離。
Anthony	條街好靜，成個香港淨係得返佢同前面嘅男人。
Anthony	一架車都無。
思	前面嘅垃圾桶插住轆有釘嘅木。思賢想像自己攞起轆木，兜頭扑落前面個男人度，佢「唔」咕一聲，跪低咕，思賢再扑多下，感覺好似扑西瓜恁。
Anthony	個男人最後上咕架的士走咕。
家	Anthony回憶起Year 2嘅生活，幾乎係全無記憶。
家	大概嗰年佢淨係上堂交功課，幾乎唯一嘅娛樂就係睇電影。

家	《狄仁傑》、《龍紋身的女孩》瑞典版、《讓子彈飛》、《我愛HK開心萬歲》。
家	有啲苦行朋友叫佢一齊去守村，佢一次都無去過。
家	佢知道自己應該去，但係無力去。
家	Anthony發覺自己畀自己嘅身體好大限制，連追巴士都唔得。
家	喺地鐵站入面，身邊嘅人總係行得快過佢。
家	食飯比其他人慢，所以慢慢就自己一個人食飯。
家	佢並唔係驚個病會翻發，而係已經唔能夠同呢個城市嘅節奏同步。
家	佢只係有陣時同思賢落bar飲嘢睇波。佢記得曼聯喺歐聯決賽輸俾巴塞。
家	呢一年……
家	佢覺得……
Anthony	就好似《色戒》裡面嘅湯唯，有三年無咗記憶。
家	Anthony心裡面有個意象……
Anthony	係一座自我飄浮嘅小冰山。個天欲雨未雨。
Anthony	點解係太陽喺我命宮呢？
一	對於家寶嚟講，Year 2係佢嘅「萬曆十五年」。
一	係無關痛癢嘅一年。
一	家寶咬住嚿雞翼嘅時候、Chris同佢講，
Chris	我同女朋友分咗手。
家	哦？
Chris	佢成日郁啲就發脾氣，我頂唔順，咪分手囉。

家	節哀，節哀。
Chris	我又無乜感覺喎。
家	怎佢都幾慘，分開徂你都無感覺。
Chris	我諗佢都係啩。
家	你同佢去到有幾深入？
家	即係，已經做到邊一步呢？
一	家寶好想問，都係無問出口。
一	睇完醫師，佢哋去徂搭船，去新港food court食晚飯。
一	就好似第一次睇醫師嗰陣怎。
一	嗰一年，好似嚟M.怎，家寶每個月都去睇醫師一次，同Chris喺中環食lunch，睇完醫師行一陣，然後行去碼頭搭船，喺「尖咀」食完晚飯就走，最多加個甜品。
一	嗰一年，佢哋見面嘅規律，始終都無超越呢一條路線。
思	有一次，一心喺HMV，撞到佢哋。
一	要幫自己搵個止蝕點。
思	家寶摸住隻貓，望住對面行商場嘅人群。
家	我無嘢喎。
思	一心食住貓曲奇，點吓頭。
思	自從一心開返到通向外面世界嘅門之後，佢哋兩個有陣時會見吓面。
思	家寶覺得，比起中七嗰陣，佢同一心仲熟徂啲。 喺佢嘅「萬曆十五年」入面，呢一件係唯一有意義嘅事。
思	佢哋兩個都係行吓街、食飯睇戲、去吓café "hea"，閒話家常。

Chris　半年之後，家寶同一心食緊跑馬地「嫦記」定係「朱記」嘅時候，一心突然講⋯⋯

一　　我家姐上個禮拜過咗身，係血癌。

Chris　家寶唔知講乜好。佢知一心有個家姐，但係從來都無見過，更加唔知佢有cancer。

一　　佢年半之前知道自己有血癌。我哋都唔知佢點解會突然有cancer。佢平時早睡早起又keep住做運動，食嘢多菜少肉，就係無啦啦有cancer。果排佢想生仔但係好耐都無，於是走去打賀爾蒙針，而且打得幾密。我記得有一晚，佢喺醫院，我去姐夫屋企幫手打點吓，執吓嘢，執吓執吓好攰恁喺張梳化度瞓著咗，瞓瞓吓，我覺得有個好兇惡嘅男人由大門行入嚟，望住我。當時我模模糊糊恁擘大對眼，佢就走開咗。當我「恰」埋眼，佢又行過嚟。我又擘大對眼，如是者來來回回成四十五分鐘。之後我醒咗，就無再見到呢個男人。我唔敢直接同家姐講，於是叫阿媽同佢講聲。點知阿媽都未開口，家姐就話，唔好講，我唔想聽。

家　　／

一　　後來佢哋揾咗個風水師傅睇吓層樓，佢叫佢哋年半內一定要搬。佢同姐夫嗒嗒買咗嗰層樓唔夠一年，可能唔想蝕咗，所以家姐出院之後都無搬。

隔籬枱大嗌：飲杯！

一　　我唔想再有呢種能力，因為根本改變唔到啲乜嘢。一啲嘢都做唔到。

Anthony　思賢心裡面覺得痛苦嘅時候，會約一心出嚟飲嘢。

思　　百幾年前日本有個少年，見到櫻花開得好靚好靚，為咗保留人生最美麗嘅一刻，於是就自殺死咗。大家都好感動，尤其是年輕一輩，之後引發咗「明治維新」。

一　　　我睇過。

思　　　我上網睇到呢段資料。你都係？

一　　　《悲情城市》。電影。

思　　　天水圍？

一　　　唔係，係台灣電影。

思　　　四十幾億年前地球每日只係得五小時。四十幾億年後，
　　　　每日會多十九個鐘。即係話有恁長命就睇到每日有四十三
　　　　個鐘。

一　　　可能我哋死咗之後會再返嚟呢，變咗恐龍、石斑或者
　　　　石頭。

思　　　我覺得我哋嘅存在解釋唔到，我做緊嘅所有嘢都解釋唔
　　　　到，我解釋唔到點解而家只係有廿四小時。

一　　　恁可能全部都唔需要解釋，反正都解釋唔到。

思　　　／

一　　　你隻手有啲黑煙上升。

思　　　唔明。

一　　　你隻右手，有啲黑色嘅煙霧包圍住，而且好似火恁愈燒
　　　　愈旺。你做過啲乜嘢嚟？

思　　　你唔係話唔要呢啲能力咩？

一　　　我講埋呢次。

思賢神情有啲激動。

一　　　有一點我唔同意。其實未來係測不準嘅。而家計條數，
　　　　就話四十幾億年後有四十三小時啫，但邊個夠膽話呢
　　　　四十幾億年無變化吖。唔好畀自己計嘅數箍死自己。

思　　　／

一　　　你嘅未來仲未存在，點解要畀呢個幻象綁死呢？

第八場

Anthony	Chris開始喺利時（商場）擺檔，幫人占卜塔羅，叫做可以賺返啲外快。
家	啱啱擺檔無乜人識，唯有喺facebook寫吓塔羅牌知識吸客。
Anthony	有時都寫吓星座運程，始終星座多啲人睇。
一	直到有一日佢噏祖句叫啲人去日本小心啲，因為今年有地震。「三一一」之後，就突然多祖人搵佢占卜塔羅。
思	雖然佢卜到東面有異動，但係其實同塔羅一啲關係都無。
一	有時佢幫人占卜塔羅會做埋少少心理輔導，叫做學以致用咁啦。
家	佢嗰兩年嘅女朋友，全部都係佢啲客。
Anthony	佢有諗過，畢業之後係咪可以靠呢樣嘢維生呢。
思	佢阿爸辛辛苦苦供佢讀副學士，就係唔想佢行阿爺條舊路。
一	Chris嘅阿爺係出名嘅算命先生，喺大陸界人鬥到隻腳都跛埋。
思	雖然Chris都好享受間唔中換女朋友嘅新鮮感，不過，佢心裡面總係有一個意象。

Chris　　佢喺個好大好大嘅圓形側邊，踎喺喥度，睇住個見唔到底嘅黑洞。

Anthony　Chris開始覺得前臂有啲痕。

一　　　月球逐漸遠離地球。幾年之後永遠都睇唔到日全蝕，因為月球遮唔晒個太陽。

思　　　如果你有100歲命，你會見到月球行遠佢3.78米。

家　　　喺我哋肉眼見唔到嘅地方，事物會好細步好細步恁郁吓郁吓。

Anthony　Anthony寫佢篇文，講中港矛盾、雙非、搶奶粉，登佢喺學生雜誌。

Chris　　之後學生報啲人就揾佢傾吓計、幫手做編輯。

思　　　篇文其實無乜新意，都係講緊捍衞香港自主，不過勝在有一股怒氣。

一　　　Year 3個個忙住揾工，Anthony完全無興趣去嗰啲recruitment talk，寧願同班人吽喺編輯房吹水。

家　　　Anthony係最早去Chris檔口嘅朋友。佢抽到張倒吊男嘅塔羅，張牌出現喺時光之流中嘅現在。

Chris　　關鍵詞：犧牲、等待、以退為進。

Chris　　男子雙手反綁成三角型、雙腿交叉成十字，加埋就係西方煉金術嘅符號，預示將會完成偉大事業，同時暗示由低層欲望向道德昇華嘅過程。腳上面嘅金色鞋代表佢倒吊男嘅崇高犧牲精神，預示佢靈嘅地位，道德永遠放喺第一位。

Anthony　即係點。

一　　　嗰陣係Anthony人生最迷惘嘅一刻。

Chris	喂，塔羅呢家嘢，唔係掌相命理呀，佢唔會同你講三十歲之後做乜做物。你要將佢同你講嘅嘢，放返喺你嘅生命入面去解釋。不過呢，佢講得都唔差吖。你需要耐性。
Chris	需要等待。

Anthony露出一個苦澀嘅眼神。

家	家寶係最積極搵工嘅一個。每一間大銀行嘅recruitment talk佢都去。
家	入銀行做係佢讀預科以來嘅目標。
家	佢著晒suit恁出席模擬面試。
家	而且佢嘅痕癢開始好返啲，兩三個月先去一次覆診。
家	Chris都好忙，大家好難夾時間，所以通常都係家寶自己一個去睇醫師。
思	思賢搵工唔算積極。
思	佢覺得，份份工都差唔多。佢唔想諗咁多，於是去咗考政府A.O.，而且佢知道只要認真少少就一定考到。
Anthony	有一次佢一如以往恁喺酒吧識徂個女仔，同佢去到酒店嘅時候，突然完全無晒性慾。
思	唔想要，一啲都唔想要。
Chris	個女仔都幾靚，有啲身材，但係思賢就係突然無晒性慾。
家	佢吼個女仔沖緊涼嘅時候，就乘機走人。
一	或者連呢種遊戲佢都唔再感興趣。
Anthony	嗰一年，佢都少徂搵一心、Anthony。不過僅有嗰一次同一心飲嘢，係思賢最安心嘅時刻。
Chris	佢哋兩個無乜講嘢，只係坐。

家　　　　枯坐一整晚。

Anthony　一心無再提起思賢右手嘅黑氣。

思　　　　係咪無咗？

一　　　　的確唔見咗。

思　　　　/

一　　　　但係我唔敢肯定呢件係好事。

思　　　　有一次，思賢去睇一心拍戲。係一心嘅功課。

思　　　　每當高啲嗰個問我哋喺度等緊乜嘢嘅時候，矮啲嗰個就
　　　　　　會答《等待果陀》。然後高嗰個就會長嘆一聲。

思　　　　思賢覺得好感動。

一　　　　人間一切嘅努力最終都係徒勞無功。就連我拍嘅呢條片
　　　　　　都唔例外。

思　　　　旬化成空。

一　　　　有一日，思賢走去搵Chris占卜。

一　　　　Chris有啲意外，佢估唔到思賢都需要塔羅。

Chris　　稀客，稀客，別來無恙嘛？

思　　　　幾好，幾好，有心。

Anthony　思賢抽到張惡魔喺過去，月亮喺現在，聖盃五喺未來。

Chris　　惡魔嘅關鍵詞係慾望。月亮嘅關鍵詞係不安、憂慮、
　　　　　　神秘。月亮上面女性面孔露出一絲不安。龍蝦由水面爬上
　　　　　　嚟，代表潛意識或者唔想面對嘅事情浮咗上嚟。狗同狼嘅
　　　　　　哀嚎代表外來事情造成內心混亂。聖盃五象徵內心嘅失
　　　　　　落。圖中男人背向我哋，顯示自己唔願意面對過去。佢只
　　　　　　係著眼三隻跌低咗嘅聖盃，遺忘身後仲有兩隻盃企喺度。

Chris	你內心背負住一啲包袱，不過你手上有嘅嘢可以幫到你。

思賢點一點頭。

Chris	五號牌代表失衡、破壞、人生低潮。但係同時有進步、改變、契機嘅意思。
思	我諗我明。
Chris	Chris想盡量根據佢嘅情況解釋多啲，但係發覺自己對思賢嘅私生活所知不多。
思	塔羅牌都幾靚喎，等我影低佢先。
Anthony	五月嘅時候，已經有間大行請祖家寶，佢第一時間同一心講。
家	家寶諗住返工之前，同一心去台北旅行。
一	佢無諗過要同佢男朋友去，佢對自己呢個諗法都好驚訝。
一	家寶嘅男朋友係B.B.A.嘅同學。佢哋成日一齊去recruitment talk所以熟祖。
家	嗰陣時，家寶覺得，都Year 3，有機會就拍吓拖啦。出嚟做嘢，生活圈子仲狹窄，之後仲難搵結婚對象。
一	七月中，五日四夜。
家	家寶同一心都係第一次去台北。夜市、「誠品」、「河岸留言」、"Blue Note"、淡水。去邊都恁開心恁新鮮。
一	呢個係蘇打綠、五月天同陳綺貞嘅台北。
家	不過一心去到九份就有啲失望。
一	都搵唔返《悲情城市》嘅感覺。
家	臨走前一晚，佢哋去祖師大路嘅"Vino"飲嘢，嗰度開到凌晨四五點。

家　　　下個月就開始返工嘞。

一　　　講到恁似嗰啲臨結婚之前點都要滾返晚嘅男人恁。

家　　　唔係恁可以點？

一　　　我唔會係恁。

家　　　會係點？

一　　　我都唔知。

家　　　唔好誤會。我對份工好有憧憬。

一　　　恁咪幾好。你要嘅嘢係呢個世界想要嘅嘢。

家　　　一心，你會搵到你想要嘅嘢。

家寶大笑。

家　　　講佢出嚟都覺得自己假。

一　　　回程嘅時候係黃昏，一心望住機艙外面灰濛濛嘅香港，天空有一浸曖昧嘅夕陽餘暉。呢個會唔會係我心入面嘅意象？

第 九 場

Anthony　　兩個禮拜之後，家寶開始返新工。

家　　　　第一日返工，同事都對佢客客氣氣，打完招呼之後都同佢講，有嘢唔明就搵佢哋幫手。Department head Frankie請佢同個team食晏，歡迎佢加入。

Chris　　　家寶忙住記低所有人嘅名同個樣、desktop、server、email嘅login同埋password、完成頂頭上司Helena畀佢嘅第一個task。

一　　　　第一日過得好忙，過得好快。

Chris　　　六點幾，佢望出窗，見到小小黃昏嘅維多利亞港。

Anthony　　佢先至醒起，今日成日都無望出窗。原來今日都幾好太陽。

家　　　　是日將盡。

Chris　　　家寶知道自己做足一年就有十四日假，心裡面已經plan定下年去日本京阪奈同埋瀨戶內海兩個禮拜。

Anthony　　喺呢一種中央冷氣環境之下工作八千七百四十日之後，佢就會退休。

一　　　　如果佢中六合彩，又或者突然隱性心臟病發作，佢就可以提早退休。

Anthony	喺呢啲事發生之前，星期一至五嘅天空都同佢無關。
家	無論係落雨，無論係好天。
家	是日將盡。家寶忽然間覺得自己老咗。
Chris	佢哋個facebook group好耐都無message。八月嘅時候，Anthony頻頻send message叫佢哋去反對國民教育科嘅集會。
Anthony	佢哋約埋一齊去反國教開學禮，不過思賢無去，Anthony有時就幫大會派吓嘢指吓路。
一	嗰日落雨，佢哋擔住遮企咗成十個鐘。
思	之後佢哋去咗「蓮香樓」食飯，思賢都有join……
家	無見一排，思賢瘦咗。
Chris	思賢原來開始喺政府總部返工。
思	我唔想放假都返office所以咪唔去集會囉。
家	啱啱開始返工，個人特別劫。上個禮拜仲感冒添。唔想啱啱返新工就請假，發住燒都死撐返公司。
Chris	我希望檔生意靈靈性性，恁畢業都唔使返office工，如果我返office工，我諗我唔會病，係實會死。
思	你諗住畢咗業拍戲？香港電影業死咗囉喎，一係返大陸拍合拍片啦。
一	無諗到恁遠，讀埋個degree先。
Chris	上咗第一道菜，Anthony先出現。
	佢好劫，但有啲亢奮。
Anthony	我哋其實喺咗十五年嘅時間，喺咗主權移交之後嘅十五年時間。如果香港人早啲企出嚟爭取普選，根本唔會有人諗埋啲恁嘅爛科目塞畀我哋。

家	政府會唔會收返呢?
Anthony	唔知。但係我哋要盡我哋嘅本份,企出嚟。你哋之後都要嚟呀,直到政府收手為止。
思	你有無揾工呀?
Anthony	無呀。
思	搞社運可以當飯食咩?
Anthony	無人搞香港就淪陷㗎嘞。而且「二戰」之後嘅消費主義,將我哋嘅人生綑綁喺工作、消費、再工作嘅無間地獄入面,我覺得要揾另一種生活模式。
一	第二次世界大戰之前,西歐人民其實都幾中意希特拉,一來因為佢有領導魅力,能夠喺短短幾年之內挽救德國經濟,將德國由破產變富強。二來因為佢哋始終對「一戰」後嚴懲德國有種歉疚之心。
家	大家靜晒。
Chris	呢個故事有乜嘢教訓呢?
一	我呢排睇緊啲有關「二戰」嘅書,恁啱睇到啫。
家	大家無諗到,呢一次係最後一次齊人嘅聚會。某程度上係。
眾	飲杯。
思	之後家寶放祖工都有去「公民廣場」,有時會撞到一心、Anthony,從未見過思賢,但係就晚晚見到Chris。
Anthony	佢哋有時坐草地,有時近啲大台,有時食三文治、食飯盒。
家	其實搞社運唔係都應該諗吓環保咩,我覺得大家嘅訴求都差唔多囉。
Chris	你啱。
一	後來佢哋會喺集會期間出去食飯,有時金鐘,有時灣仔。

Anthony　通常家寶十點幾就走，因為唔想第二日返工太攰。

Chris　你仲有無痕呀？

家　少咗好多，不過keep住兩三個月睇一次。你呢？

Chris　同你差唔多啦。應該就快斷尾啩。

家　有一晚，家寶好想食"Dan Ryan"。於是集集吓會偷偷地去食。

Chris　個tiramisu好好食。

家　嗯。但係我都掛住"Amaroni"個大大兜tiramisu。

Chris　下次我哋去食吖。我都無同你去過又一城。

家　好呀。

Chris　其實我哋有無可能喺埋一齊呢？

家　/

Chris　/

家　/

Chris　/

家　你而家先講？你唔係有一打女朋友嘅咩？

Chris　一打其實即係無意義囉。

家　咩叫一打無意義嘅女朋友呀！

Chris　/

家　我而家有一個有意義嘅男朋友。

Chris　係？佢唔嚟集會嘅？

家　佢唔係一個去集會嘅人。佢連六四晚會七一遊行都無去過。

Chris	恁都可以喺埋一齊?
家	/
Chris	/
家	太遲嘞。
Chris	我夾過我哋個盤,佢話我哋唔可以太早喺埋一齊,唔係一定會分開。
家	/
Chris	我無得唔信。呢啲嘢係支撐我人生嘅信念。
家	我阿媽話,佢朝早入產房,中午出返嚟,大概係十一點到兩點之間。時差有成三個鐘。嗰晚宿營我只係嗑佢中間數出嚟咋。
Chris	/
家	我好劫,我走先。
家	後來家寶胡亂恁喺條街度行,行吓行吓,行返去中環街市、「蘭芳園」、「蓮香樓」、落返電車路、行去置地廣場、舊立法會公園、行人隧道、行人天橋,然後坐船過尖沙咀、廣東道、新港中心。
家	一心,係《蜂蜜批》,《向左走向右走》,仲有許美靜嘅《傾城》。
家	煙花會謝,笙歌會停。
家	一切都有盡時。城市、文明、我、我哋。
家	家寶之後都無再同Chris單獨見面。

第十場

一　　　　一年之後，思賢患上胃癌。

Anthony　Anthony、一心、Chris、家寶都有去探佢，不過大家去嘅時間唔同。

Chris　　如果唔想化療，可以試吓「布緯療法」，亞麻籽油加茅屋芝士，有啲末期癌症病人都係恁好返晒。

家　　　嫌化療太傷身，可以用中藥輔助。我知上環有個港大中醫教授，我寫個地址畀你。

Anthony　試吓氣功都好。

一　　　　或者試吓沖繩海藻丸。

家　　　佢哋畀咗好多建議佢，但係佢無乜點出聲。

Chris　　其實佢哋每次去探佢，佢都無乜點出聲。

Anthony　過咗無耐，佢出咗院。

一　　　　佢無做電療、化療。

Chris　　佢無試「布緯療法」、睇中醫、氣功、或者任何另類療法。

家　　　佢鎖埋自己喉房，自己同自己度過漫長嘅每一日。

Anthony　佢淨係偶然行出房，去吓廁所，飲吓水食少少嘢。

一　　　　後來，佢連嘢都好少食，剩係望住個天花板。

Chris	佢個肚一日一日恁脹起上嚟。
Anthony	閂埋徂度門嘅房間，係佢哋唔能夠想像、理解嘅世界。
家	只有佢一個人嘅荒廢之地。
思	我行入一個森林，森林嘅後面就係月球。我失重，喺月球上面彈吓、彈吓，經過一個又一個隕石坑。果度好黑，好平靜。一個非人類嘅世界。然後我飛離月球表面，出發去更深更遠嘅虛空。
一	地球永遠都見唔到月球嘅某一面，同樣，當地球自轉嘅速度慢到同月球公轉差唔多嘅時候，月球都見唔到地球輕啲嗰一面。
家	白頭人送黑頭人嘅喪禮，係最難揹嘅場合。
Chris	思賢阿媽見到佢哋四個，安慰恁笑徂一笑。
一	佢阿媽喺醫院見過家寶、一心、Chris，於是行埋Anthony度，同佢講：
思賢媽 (Anthony)	你都恁大個仔嘞。
家	Anthony同思賢中一至中三同班。嗰時，每逢家長日，Anthony同思賢佢哋阿媽都會「雞啄唔斷」。佢哋兩個嘅學號係三十四同三十五。
Anthony	思賢阿媽望住佢哋四個，講徂句，得閒嚟探吓我啦。
Chris	喺思賢喪禮之後，佢哋四個人去徂「大酒店」附近嗰間酒樓食飯。
一	喺酒樓佢哋開初都唔多講嘢。之後叫做交換吓近況。
家	Chris摺徂塔羅嘅檔口，唔再掂紫微斗數，轉而鑽研S.R.T.（靈性反應治療法）。

Chris	我覺得塔羅、紫微都係太被動，而且紫微斗數本來嗰套數據，係中國古代王侯將相，而家仲準唔準，值得懷疑。S.R.T.唔同，佢係幫你自己搵出路。透過同你自己嘅higher self對話，等你了解自己更多。
家	Higher self，潛意識？
Chris	係你自己嘅靈。幾時得閒等我同你哋試一次？
家	Anthony去咗NGO做，搞環保政策。
Anthony	人類最美好嘅九十年代已經過去，而家西方社會面對新冷戰、新自由主義、恐怖主義抬頭嘅威脅。而我哋呢個地方面前嘅挑戰亦都好大。
家	一心嚟緊Final Year。
一	家寶，我哋去台北嗰陣，我咪買咗本書，個作者係奧斯威辛集中營嘅生還者，但係喺六十七歲嘅時候、毫無先兆嘅情況下跳樓身亡，點解呢？
Chris / Anthony	係點解呢？
一	我都唔知喎。
家	最無嘢update嘅係我，返工放工，等出糧，禮拜六日就去食好嘢，但係最近又開始覺得好痕。
家	離開酒樓，一心同家寶行去火車站。一心同家寶講咗個秘密。
一	嗰晚去宿營，我咪sense到條路有危險嘅。其實，第二朝一早，我特登一個人再行落去睇吓。我發覺條路嘅盡頭，有一個樹形成嘅窿。啲樹好古怪，一般嘅樹會向上生，但係嗰度嘅樹係彎彎曲曲恁生長，形成一個拱門型嘅窿。我試吓行入去，但係我發覺前面係無窮無盡嘅、彎彎曲曲

　　嘅樹，一路延綿到宇宙盡頭。我覺得啲樹就好似俄羅斯娃娃恁，你扰開一個，就會發現裡面有另一個一模一樣嘅公仔。再扰開一個，情況都一樣。呢個樹窿，唔只喺出面，仲喺我裡面。

家　　　／

一　　　我估，思賢都有去睇過。

家　　　或者，我哋個個都去過？

一　　　如果我一早諗到，思賢或者會行一條完全唔同嘅路呢？

家　　　或者我哋應該要行入去，一直咁行落去，結果變成另一個我？

　　　　　／

一　　　自從我接受自己能夠睇到一啲其他人睇唔到嘅嘢，唔再否定任何存在喺我身體裡面嘅嘢，痕癢就自己停止徂。

第十一場

家　　　　凌晨五點幾，家寶諗起思賢，諗起呢班人嘅所有嘢。

家　　　　佢睇吓手機，睇到Anthony喺個group度，再一次呼籲大家聽日去「公民廣場」集會。

Anthony　第一線白光已經劃破黑暗，準備照亮呢一個城市。

一　　　　呢一個醜惡嘅城市，呢一個美麗嘅城市。

Chris　　喺白光灑滿整個城市之前，喺家寶做任何決定之前，佢仲有少少時間，可以再去瞓多一陣。

思　　　　可以沉沉恁瞓多一陣，遺忘曾經同將會發生嘅所有嘢。

全劇完

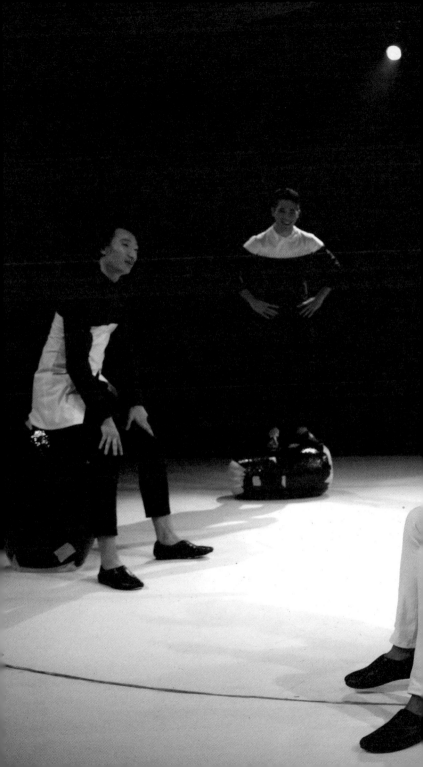

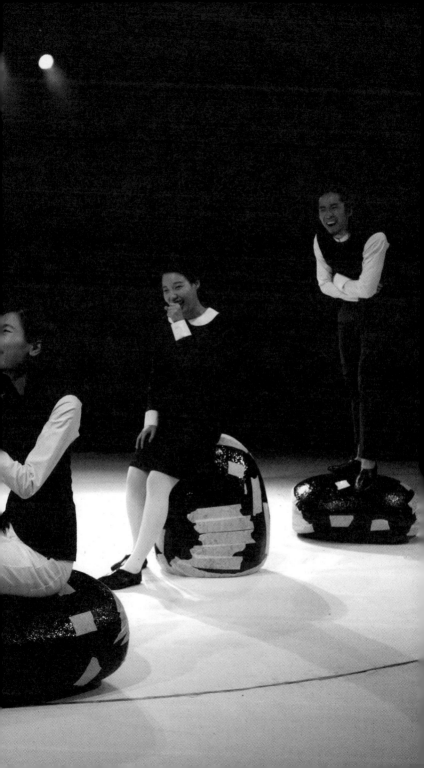

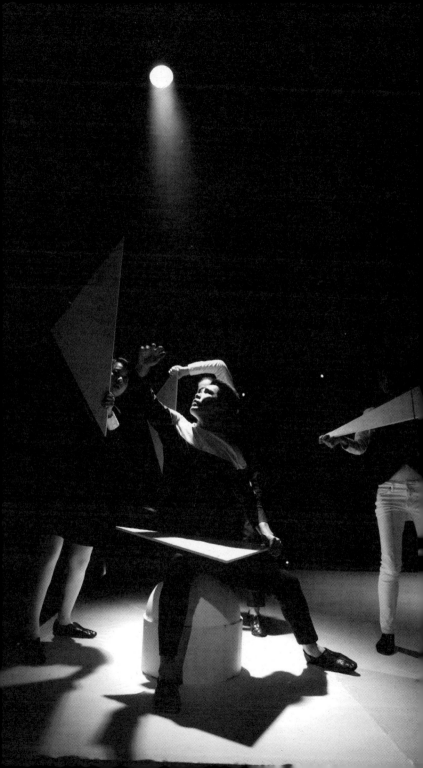

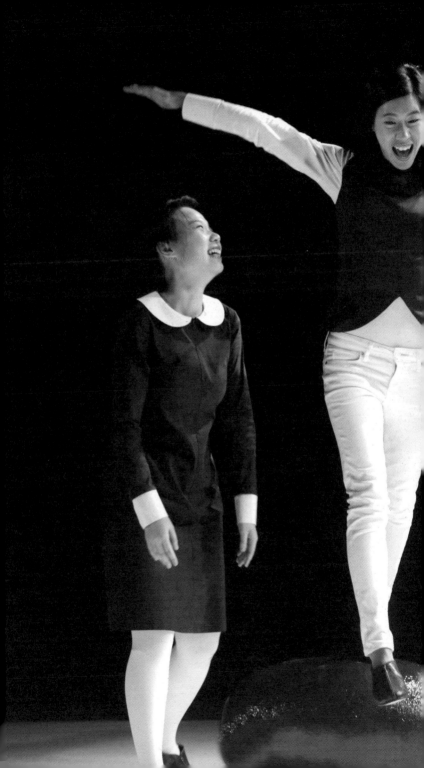

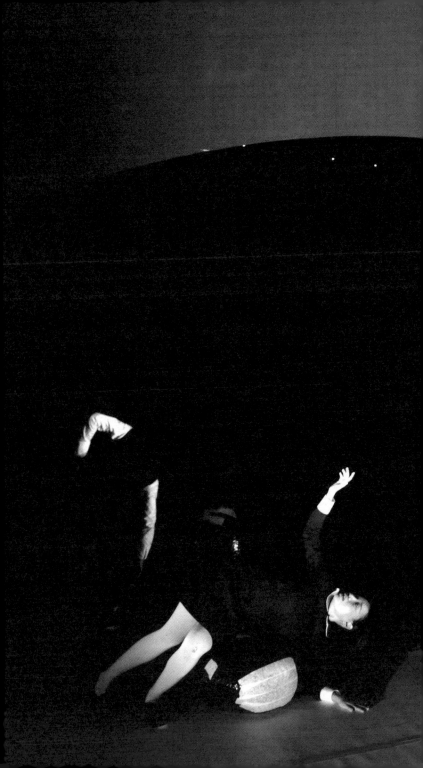

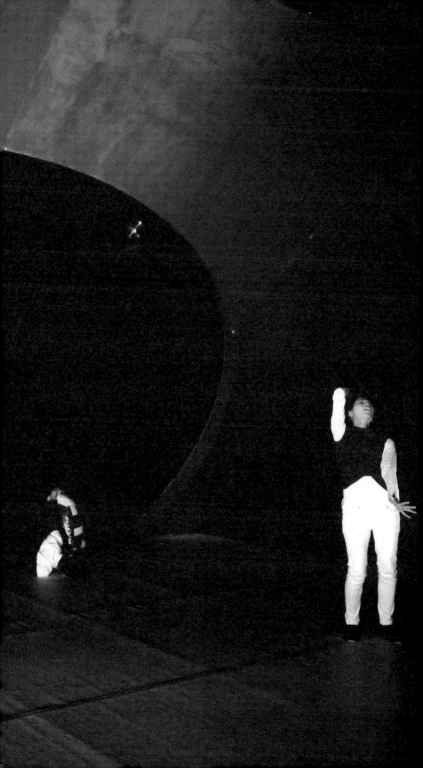

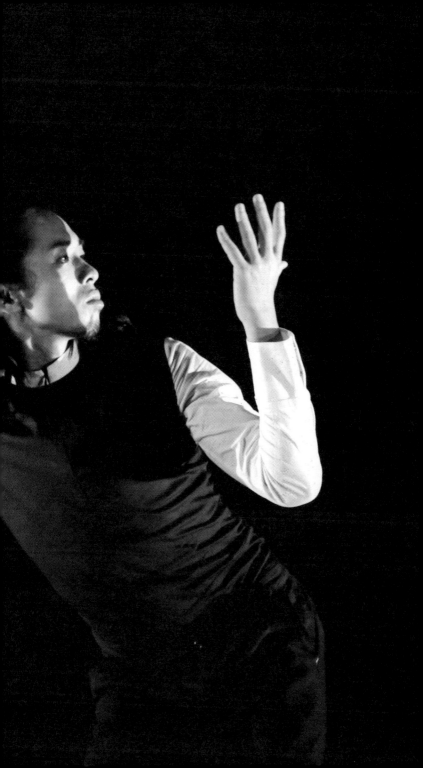

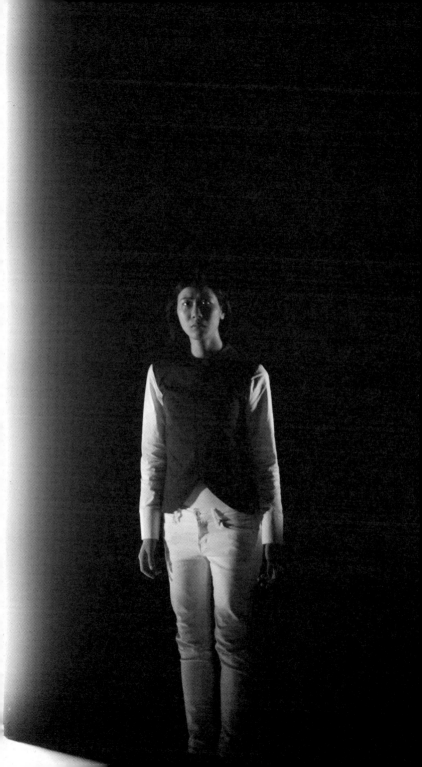

編劇簡介

再構造劇場藝術總監、大學兼任講師。甄拔濤畢業於
香港大學英國文學學士、香港中文大學社會學（文學）碩士及
倫敦大學Royal Holloway編劇碩士（優異成績）。
英文劇本《未來簡史》獲2016德國柏林戲劇節劇本市集
（Theatertreffen Stückemarkt）獎，為首位華人得此殊榮，並於
2016年香港新視野藝術節世界首演。中文劇本《灼眼的白晨》獲
第八屆香港小劇場獎最佳劇本。甄氏並獲德國慕尼黑
Residenztheater委約，新作《核爆後的快樂生活》於2018年六月
首演。2018年獲台灣國立政治大學邀請為駐校藝術家。近作包括：
前進進戲劇工作坊《建豐二年》、香港藝穗會體驗劇場《她和他的
時間之流》、《她和他意識之流》（概念、編劇、聯合導演）等。

編劇的話

這是他們的，也是我的青年時代

正式排練《灼眼的白晨》之前，我看了侯孝賢的新作《刺客聶隱娘》。我是十分喜歡的。從電影中看到侯孝賢及創作團隊對電影的熱誠。很少電影能教創作人受到激勵，矢志做出最好的作品。《聶》是其中的少數例子。

有說人隨年歲增長，會發現自己原來是多麼受少年時代的經驗及信念影響。我欣賞侯導由來已久，中二時看的《悲情城市》仍然是我最喜愛的電影。是唯一，不是之一。在《悲情城市》中，看到社會，也看到個人。我發現，自己的作品一直受到這個創作理念的莫大影響。

《灼眼的白晨》五名主角是十九歲的青年，於五、六年間的成長歷程。在這部作品，我刻意遠離議題一些，社會給「褪出來」作背景。我想寫的是，時代中的個人生存狀況。「要成長得更好，就要傷得更深。」（大意）村上春樹說。是的，人生中的順逆，是禍是福，不走到最後，無從知曉答案。青年時代一帆風順，就能保証有一個幸福的人生嗎？經歷不如意的童年、青少年時期，就代表一生倒霉嗎？我感興趣的，是這一代的年青人，在經歷激烈變動的成長期時，社會同樣處於劇變。那麼，他們是如何渡過這段看似風平浪靜、實是波瀾萬丈的歲月呢？

朋友看過我的作品後，都愛猜測哪些劇情是我的親身經歷，哪些不是。我通常笑而不語，以免破壞觀者的閱讀樂趣。但，有趣的是，當我偶爾借這批年青人說說我的故事時，卻驚人地發現不同世代的相似之處。人們傾向找出不同世代的相異之處（例如「一代不如一代」論），可是，相同之處也值得我們深思。

2015年二月中，我在倫敦開始寫《灼眼的白晨》。三月底，在New Oxford Street的 Starbucks寫下此劇最後一句（因為圖書館關門，逼不得已去了Starbucks）。此劇觸及生離死別，而我最近幾年也經歷了親人、朋友的離世。人生無常、生死流轉乃人生必然之事，這些

我都懂，就是傷痛無法排遣。於是，我在倫敦，在生者的世界，懷念著已移往那邊的故人，寫完這個劇本。

這個劇本，由完稿至首演、重演直到出版，倏忽間過了三年多，個人和社會經歷了種種轉變。你的生命也有甚麼變化嗎？你仍然會為有這樣的人生而喜悅嗎？

人生不易，因此更感激一路陪伴走過兩次製作的人：
Acty和Kenneth；潘潘、Vincent、林芷沿、馬姐、阿Yan、阿Ming、阿泰；阿威、阿三、衍仁；Yvonne、Grace、Yansi、Karen、Pauly、馮之、Olive、Dawn；感謝香港話劇團、陳敢權先生及馮蔚衡女士的鼎力支持，給予我這個機會，還有大力促成出版的潘璧雲女士、Kenny及Walter的編輯工作。希望大家仍然會為自己的人生而喜悅。

甄拔濤
2018年9月

《灼眼的白晨》首演製作資料

演出地點：香港話劇團黑盒劇場
演出日期：24.10 - 1.11.2015

角色表

周詠恩 飾 家寶
馬嘉裕 飾 一心
林芷沿 飾 Chris
趙之維 飾 Anthony
潘振濠 飾 思賢

製作人員

編劇及導演	甄拔濤
形體創作及導演	鄧暢為
佈景及服裝設計	阮漢威
燈光設計	歐陽翰奇
作曲及音響設計	黃衍仁
監製	彭婉怡
執行監製	郭穎姿
市務推廣	黃詩韻、張泳欣、陳嘉玲
技術總監	林菁
技術監督	馮之浩
執行舞台監督	彭善紋
助理舞台監督	譚佩瑩
道具製作	黃敏蕊
服裝主任	甄紫薇
化妝及髮飾主任	黎雅宜
燈光	趙浩鎗

《灼眼的白晨》重演製作資料

演出地點：香港話劇團黑盒劇場
演出日期：27.1-10.2.2018

角色表

周詠恩 飾 家寶
馬嘉裕 飾 一心
林芷沿 飾 Chris
蔡溥泰 飾 Anthony
黎濟銘 飾 思賢

製作人員

編劇及導演	甄拔濤
形體指導	施卓然
佈景及服裝設計	阮漢威
燈光設計	歐陽翰奇
作曲及音響設計	黃衍仁
監製	彭婉怡
執行監製	李寶琪
市務推廣	黃詩韻、張泳欣、田慧藍、何嘉泳
技術總監	林菁
技術監督	馮之浩
執行舞台監督	彭善紋
助理舞台監督	譚佩瑩
道具製作	黃敏蕊
服裝主任	甄紫薇
化妝及髮飾主任	王美琪
燈光	趙浩鑰
音響	盧琪茵

香港話劇團
HONG KONG REPERTORY THEATRE
since 1977

香港話劇團
黑盒劇場原創劇本集（一）
《灼眼的白晨》、
《原則》、《好人不義》

編劇
《灼眼的白晨》甄拔濤
《原則》郭永康
《好人不義》鄭迪琪

出版
香港話劇團有限公司

主編
潘璧雲

副編輯
張其能、吳俊鞍

攝影
《灼眼的白晨》
Cheung Chi Wai @ Hiro Graphics
《原則》
Ifan Yu
《好人不義》
Wing Hei Photography

封面設計及排版
Amazing Angle Design Consultants Ltd.

印刷
Suncolor Printing Co. Ltd.

發行
香港聯合書刊物流有限公司

版次
2018年11月初版

國際書號
978-962-7323-29-7

售價
港幣166元

香港皇后大道中345號上環市政大廈4樓
電話 (852) 3103 5930
傳真 (852) 2541 8473
網頁 www.hkrep.com

香港話劇團由香港特別行政區政府資助